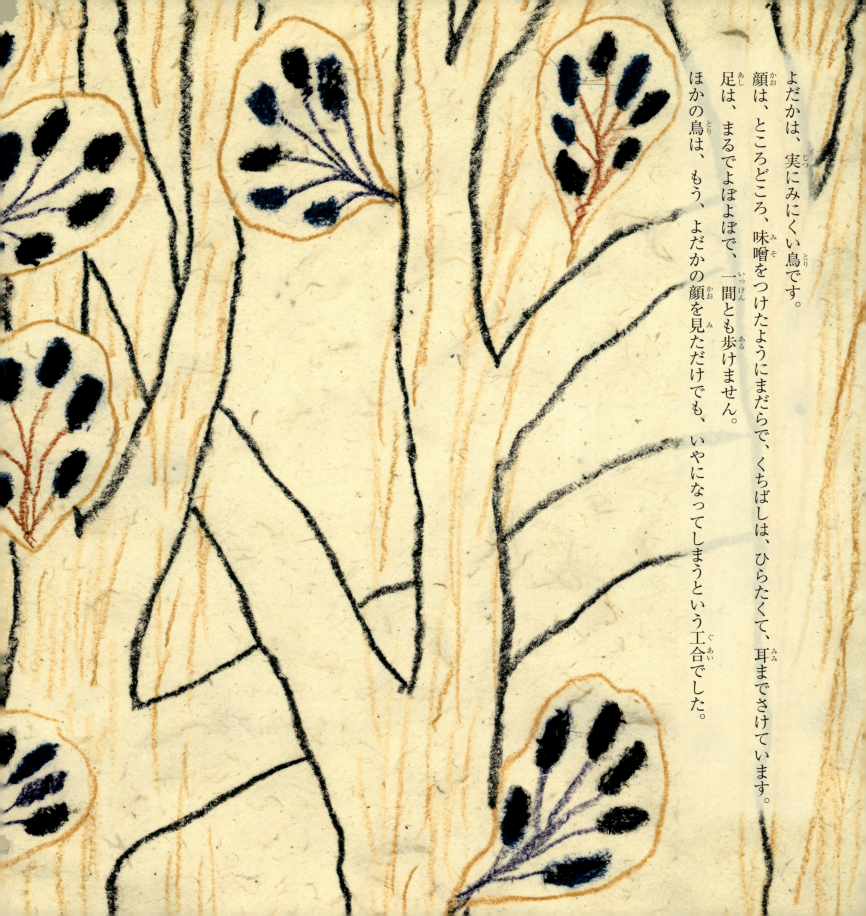

よだかは、実にみにくい鳥です。
顔は、ところどころ、味噌をつけたようにまだらで、くちばしは、ひらたくて、耳までさけています。
足は、まるでよぼよぼで、一間とも歩けません。
ほかの鳥は、もう、よだかの顔を見ただけでも、いやになってしまうという工合でした。

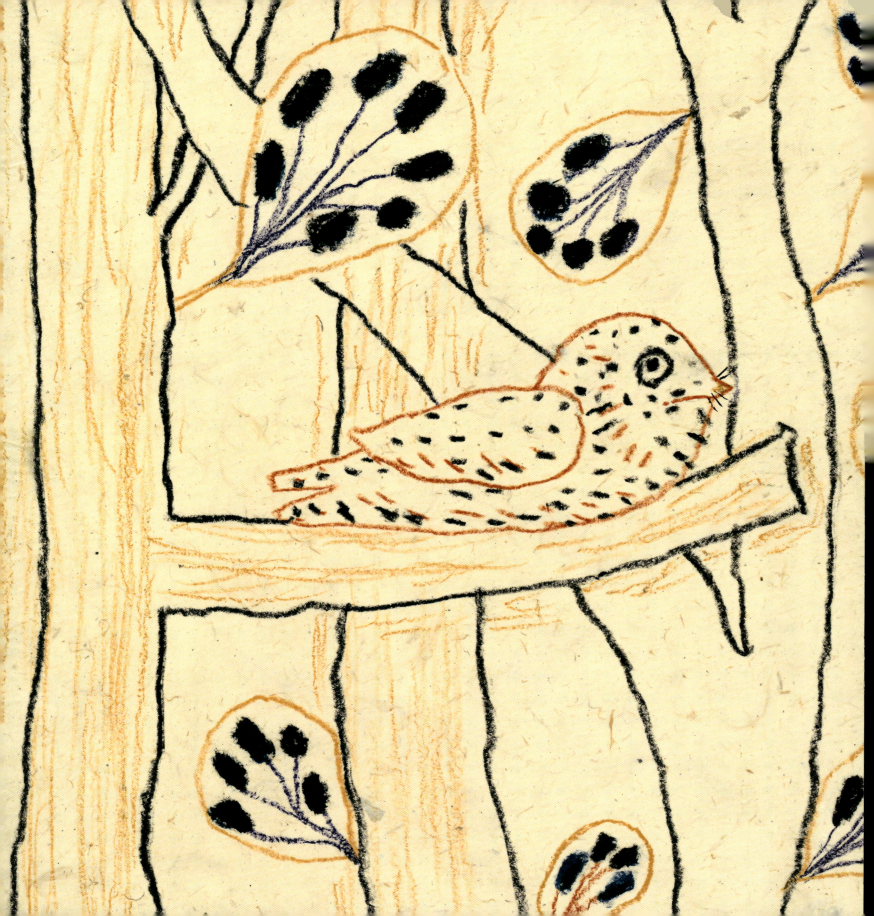

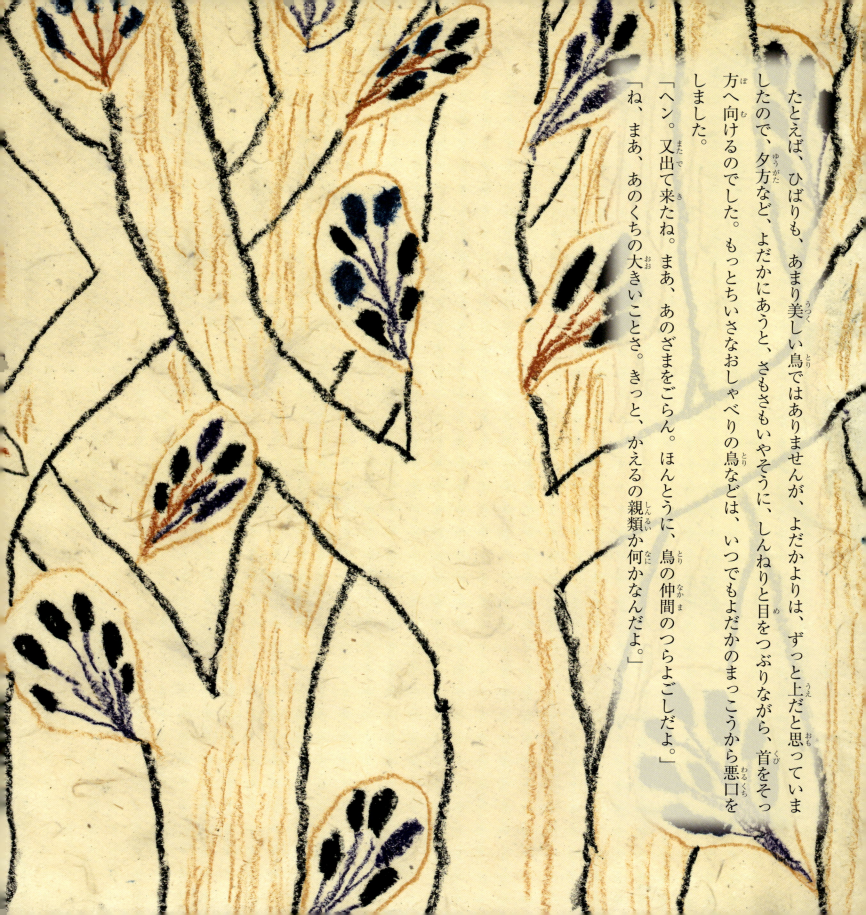

たとえば、ひばりも、あまり美しい鳥ではありませんが、ずっと上だと思っていましたので、夕方など、よだかにあうと、さもさもいやそうに、しんねりと目をつぶりながら、首をそっち方へ向けるのでした。もっとちいさなおしゃべりの鳥などは、いつでもよだかのまっこうから悪口をしました。
「ヘン。又出て来たね。まあ、あのざまをごらん。ほんとうに、鳥の仲間のつらよごしだよ。」
「ね、まあ、あのくちの大きいことさ。きっと、かえるの親類か何かなんだよ。」

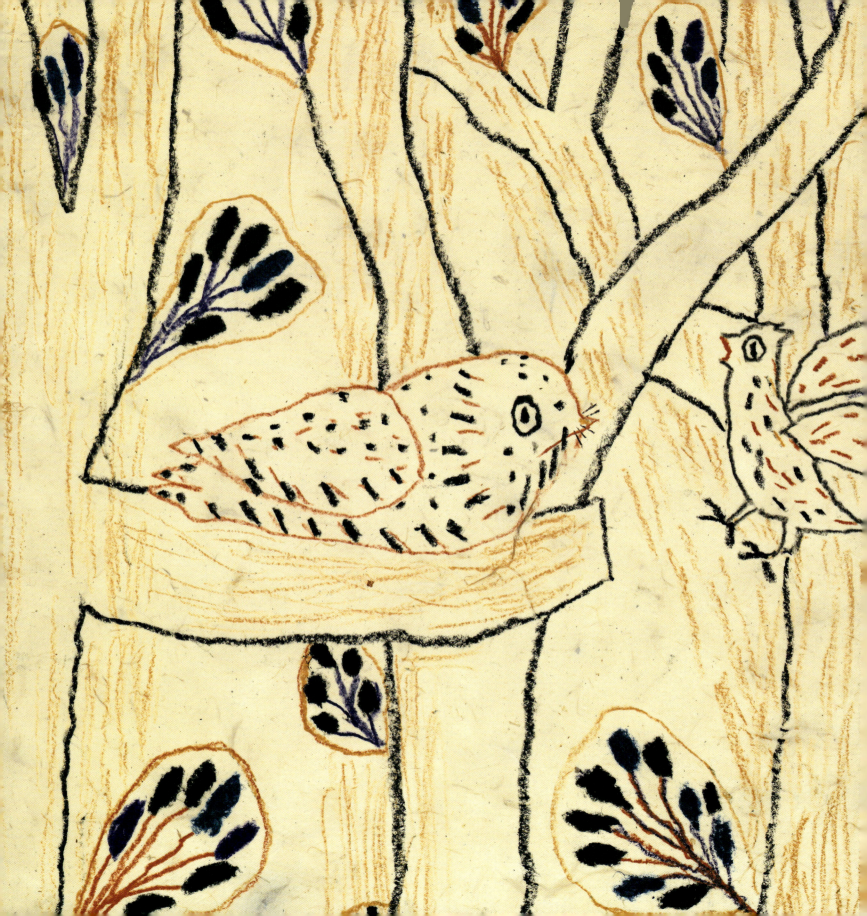

　こんな調子です。おお、よだかでないただのたかならば、こんな生はんかのちいさい鳥は、もう名前を聞いただけでも、ぶるぶるふるえて、顔色を変えて、からだをちぢめて、木の葉のかげにでもかくれたでしょう。ところが夜だかは、ほんとうは鷹の兄弟でも親類でもありませんでした。かえって、よだかは、あの美しいかわせみや、鳥の中の宝石のような蜂すずめの兄さんでした。蜂すずめは花の蜜をたべ、かわせみはお魚を食べ、夜だかは羽虫をとってたべるのでした。それによだかには、するどい爪もするどいくちばしもありませんでしたから、どんなに弱い鳥でも、よだかをこわがる筈はなかったのです。
　それなら、たかという名のついたことは不思議なようですが、これは、一つはよだかのはねが無暗に強くて、風を切って翔けるときなどは、まるで鷹のように見えたことと、も一つはなきごえがするどくて、やはりどこか鷹に似ていた為です。もちろん、鷹は、これをひじょうに気にかけて、いやがっていました。それですから、よだかの顔さえ見ると、肩をいからせて、早く名前をあらためろ、名前をあらためろと、いうのでした。

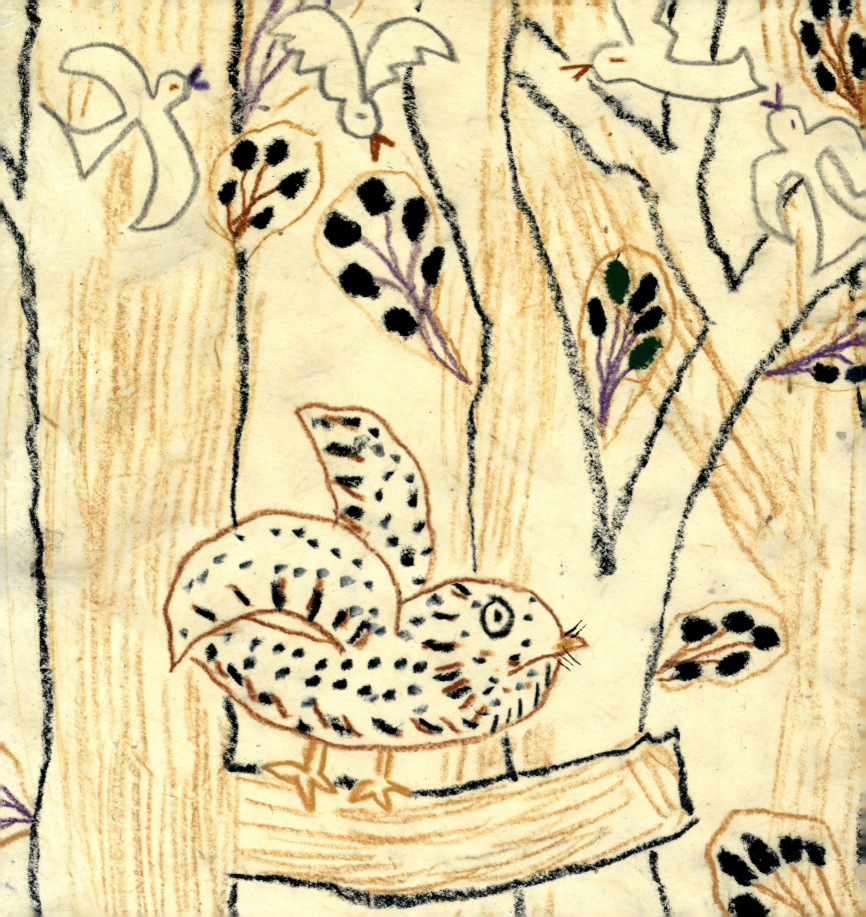

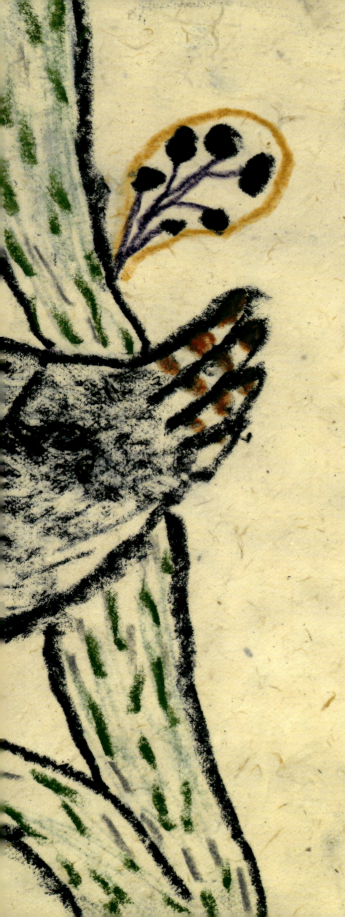

　ある夕方、とうとう、鷹がよだかのうちへやって参りました。
「おい。居るかい。まだお前は名前をかえないのか。ずいぶんお前も恥知らずだな。お前とおれでは、よっぽど人格がちがうんだよ。たとえばおれは、青いそらをどこまででも飛んで行く。おまえは、曇ってうすぐらい日か、夜でなくちゃ、出て来ない。それから、おれのくちばしやつめを見ろ。そして、よくお前のとくらべて見るがいい。」
「鷹さん。それはあんまり無理です。私の名前は私が勝手につけたのではありません。神さまから下さったのです。」
「いいや。おれの名なら、神さまから貰ったのだと云ってもよかろうが、お前のは、云わば、おれと夜と、両方から借りてあるんだ。さあ返せ。」
「鷹さん。それは無理です。」
「無理じゃない。おれがいい名を教えてやろう。市蔵というんだ。市蔵とな。いい名だろう。そこで、名前を変えるには、改名の披露というものをしないといけない。いいか。それはな、首へ市蔵と書いたふだをぶらさげて、私は以来市蔵と申しますと、口上を云って、みんなの所をおじぎしてまわるのだ。」
「そんなことはとても出来ません。」

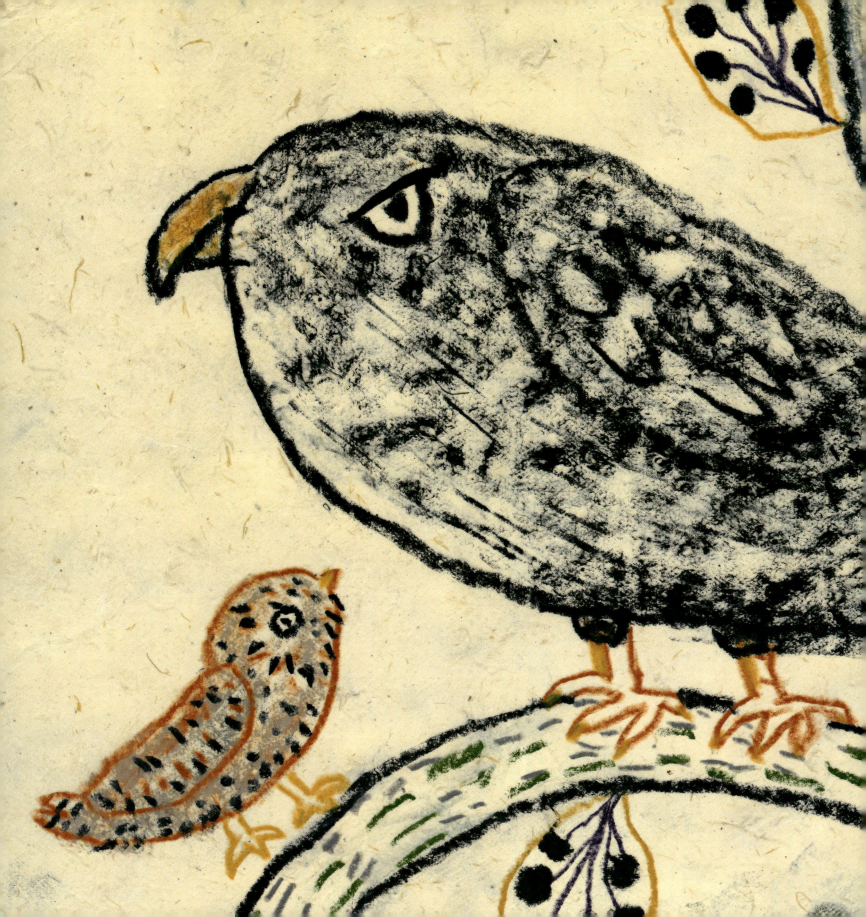

「いいや。出来る。そうしろ。もしあさっての朝までに、お前がそうしなかったら、もうすぐ、つかみ殺すぞ。つかみ殺してしまうから、そう思え。おれはあさっての朝早く、鳥のうちを一軒ずつまわって、お前が来たかどうかを聞いてあるく。一軒でも来なかったという家があったら、もう貴様もその時がおしまいだぞ。」

「だってそれはあんまり無理じゃありませんか。そんなことをする位なら、私はもう死んだ方がましです。今すぐ殺して下さい。」

「まあ、よく、あとで考えてごらん。市蔵なんてそんなにわるい名じゃないよ。」鷹は大きなはねを一杯にひろげて、自分の巣の方へ飛んで帰って行きました。

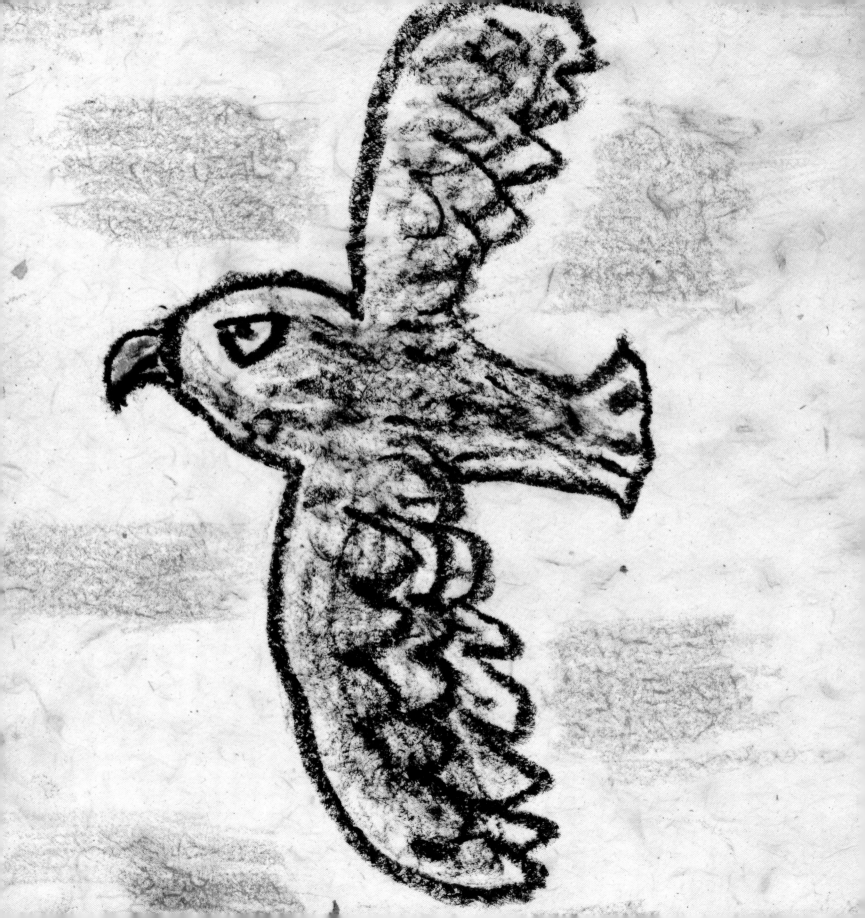

よだかは、じっと目をつぶって考えました。（一たい僕は、なぜこうみんなにいやがられるのだろう。僕の顔は、味噌をつけたようで、口は裂けてるからなあ。それだって、僕は今まで、なんにも悪いことをしない。赤ん坊のめじろが巣から落ちていたときは、助けて巣へ連れて行ってやった。そしたらめじろは、赤ん坊をまるでぬす人からでもとりかえすように僕からひきはなしたんだなあ。それからひどく僕を笑ったっけ。それにああ、今度は市蔵だなんて、首へふだをかけるなんて、つらいはなしだなあ。）

あたりは、もうすくらくなっていました。よだかは巣から飛び出しました。雲が意地悪く光って、低くたれています。よだかはまるで雲とすれすれになって、音なく空を飛びまわりました。

それからにわかによだかは口を大きくひらいて、はねをまっすぐに張って、まるで矢のようにそらをよこぎりました。小さな羽虫が幾匹も幾匹もその咽喉にはいりました。

からだがつちにつくかつかないうちに、よだかはひらりとまたそらへはねあがりました。もう雲は鼠色になり、向こうの山には山焼けの火がまっ赤です。

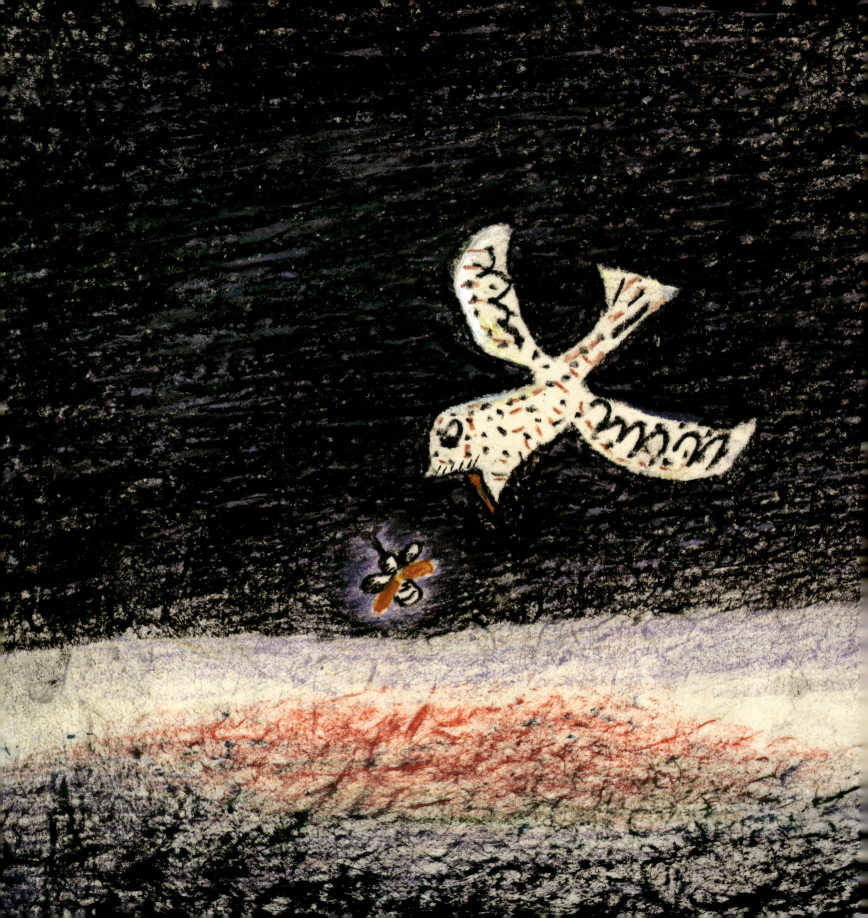

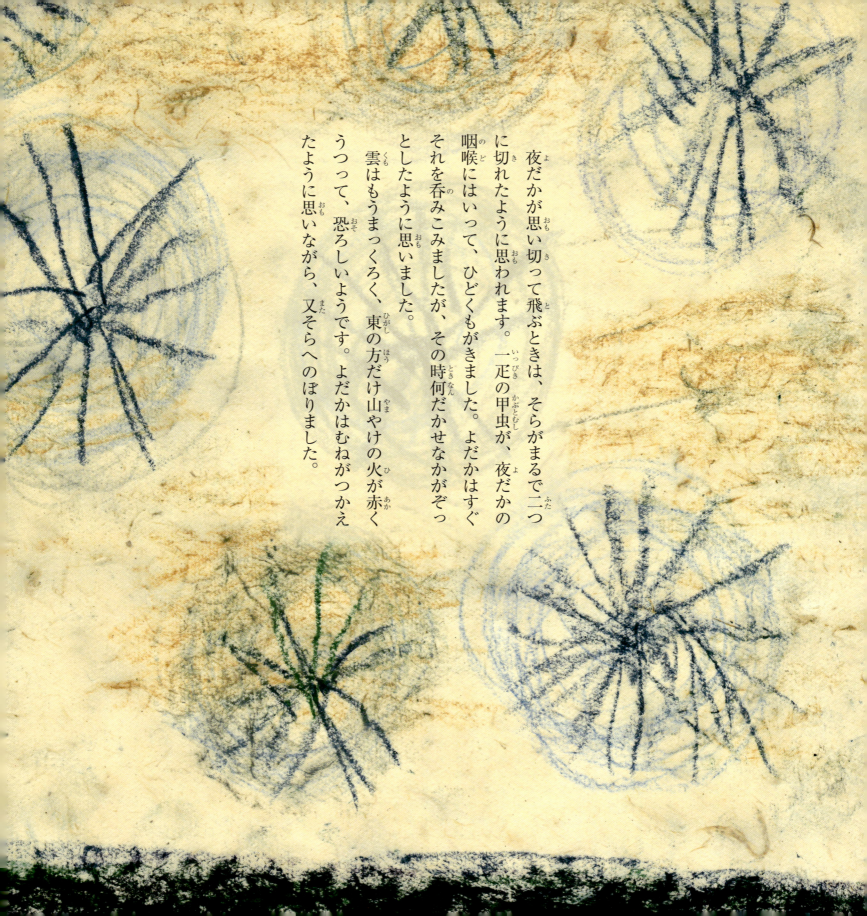

夜だかが思い切って飛ぶときは、そらがまるで二つに切れたように思われます。一疋の甲虫が、夜だかの咽喉にはいって、ひどくもがきました。よだかはすぐそれを呑みこみましたが、その時何だかせなかがぞっとしたように思いました。

雲はもうまっくろく、東の方だけ山やけの火が赤くうつって、恐ろしいようです。よだかはむねがつかえたように思いながら、又そらへのぼりました。

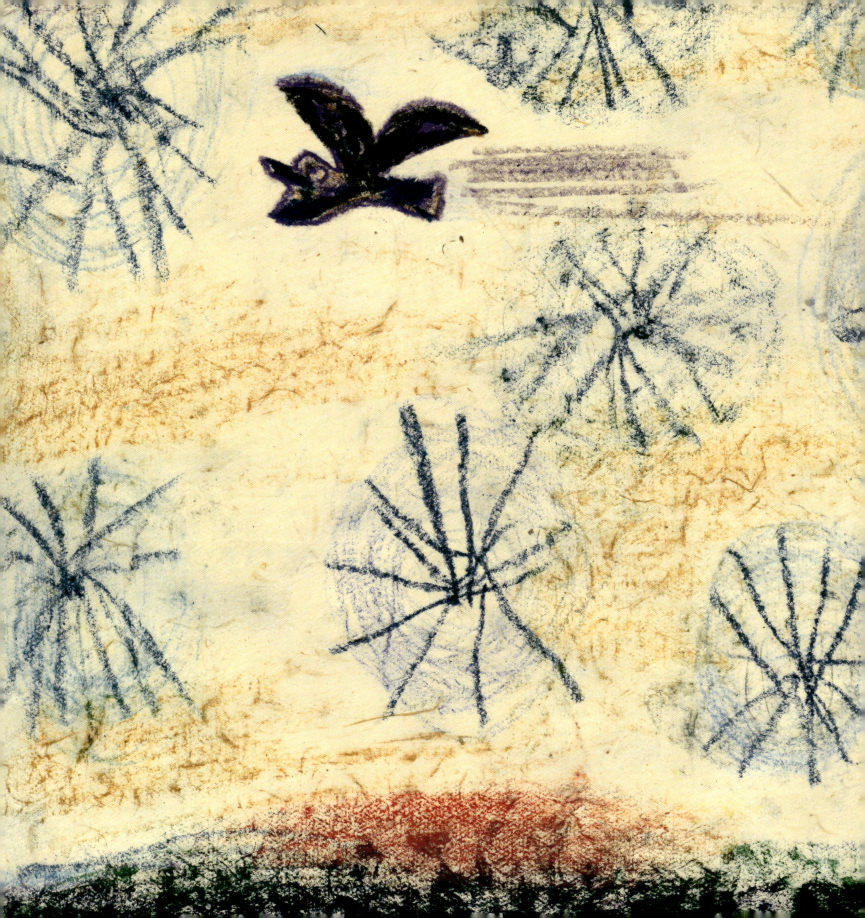

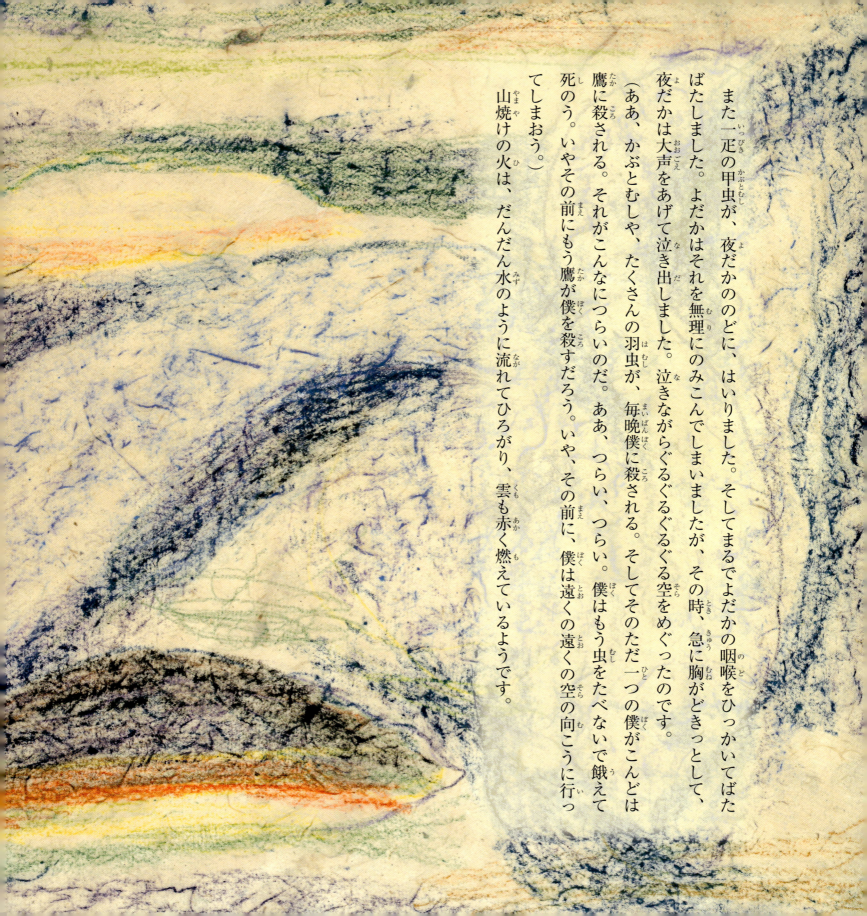

また一疋の甲虫が、よだかののどに、はいりました。そしてまるでよだかののどをひっかいてばたばたしました。よだかはそれを無理にのみこんでしまいましたが、その時、急に胸がどきっとして、夜だかは大声をあげて泣き出しました。泣きながらぐるぐるぐるぐる空をめぐったのです。

（ああ、かぶとむしや、たくさんの羽虫が、毎晩僕に殺される。そしてそのただ一つの僕がこんどは鷹に殺される。それがこんなにつらいのだ。ああ、つらい、つらい。僕はもう虫をたべないで餓えて死のう。いやその前にもう鷹が僕を殺すだろう。いや、その前に、僕は遠くの遠くの空の向こうに行ってしまおう。）

山焼けの火は、だんだん水のように流れてひろがり、雲も赤く燃えているようです。

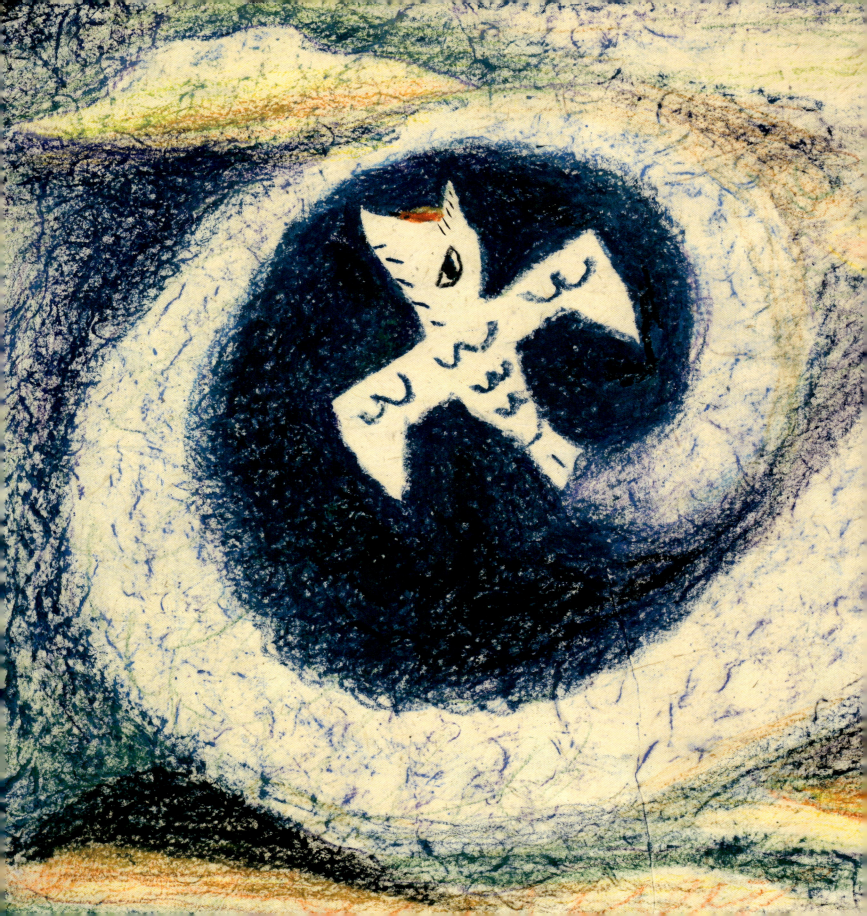

よだかはまっすぐに、弟の川せみの所へ飛んで行きました。きれいな川せみも、丁度起きて遠くの山火事を見ていた所でした。そしてよだかの降りて来たのを見て云いました。
「兄さん。今晩は。何か急のご用ですか。」
「いいや、僕は今度遠い所へ行くからね、その前一寸お前に遭いに来たよ。」
「兄さん。行っちゃいけませんよ。蜂雀もあんな遠くにいるんですし、僕ひとりぼっちになってしまうじゃありませんか。」
「それはね。どうも仕方ないのだ。もう今日は何も云わないで呉れ。そしてお前もね、どうしてもとらなければならない時のほかはいたずらにお魚を取ったりしないようにして呉れ。ね。さよなら。」
「兄さん。どうしたんです。まあもう一寸お待ちなさい。」
「いや、いつまで居てもおんなじだ。はちすずめへ、あとでよろしく云ってやって呉れ。さよなら。もうあわないよ。さよなら。」

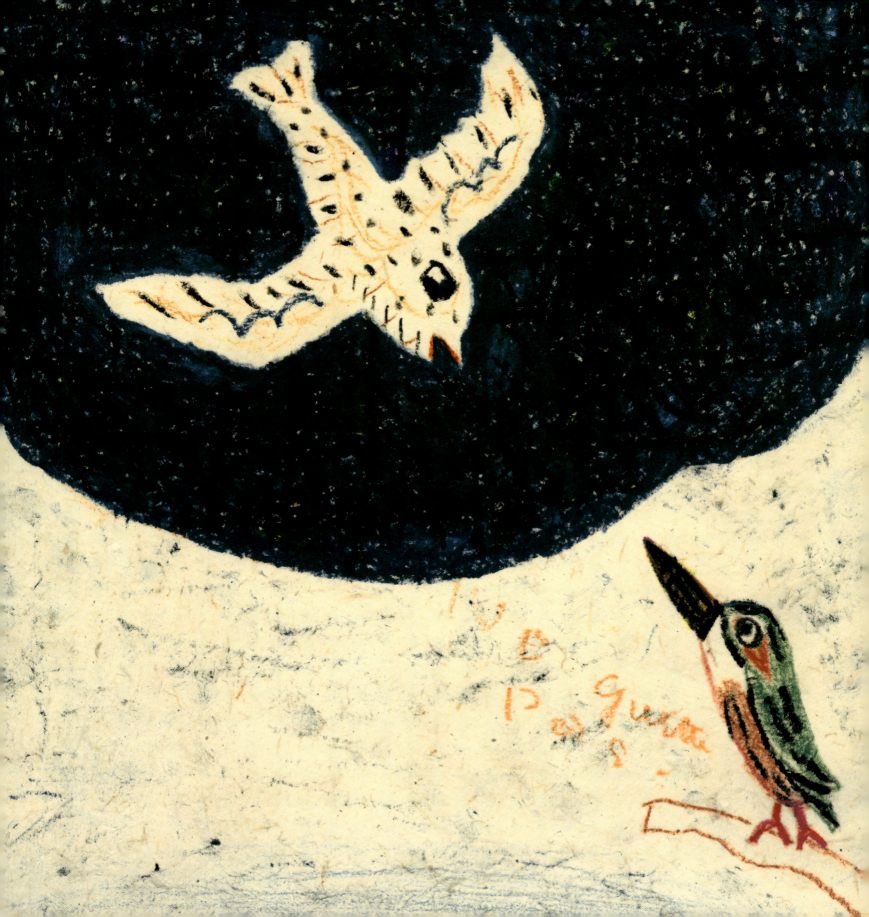

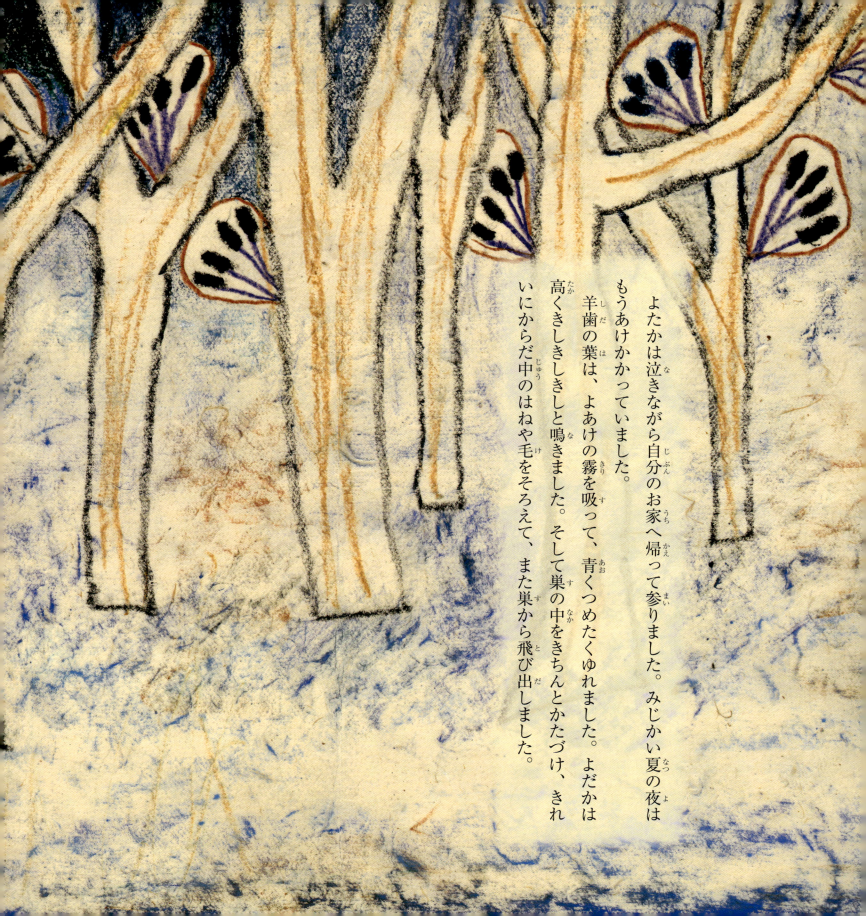

よたかは泣きながら自分のお家へ帰って参りました。みじかい夏の夜はもうあけかかっていました。
羊歯の葉は、よあけの霧を吸って、青くつめたくゆれました。よだかは高くきしきしきしと鳴きました。そして巣の中をきちんとかたづけ、きれいにからだ中のはねや毛をそろえて、また巣から飛び出しました。

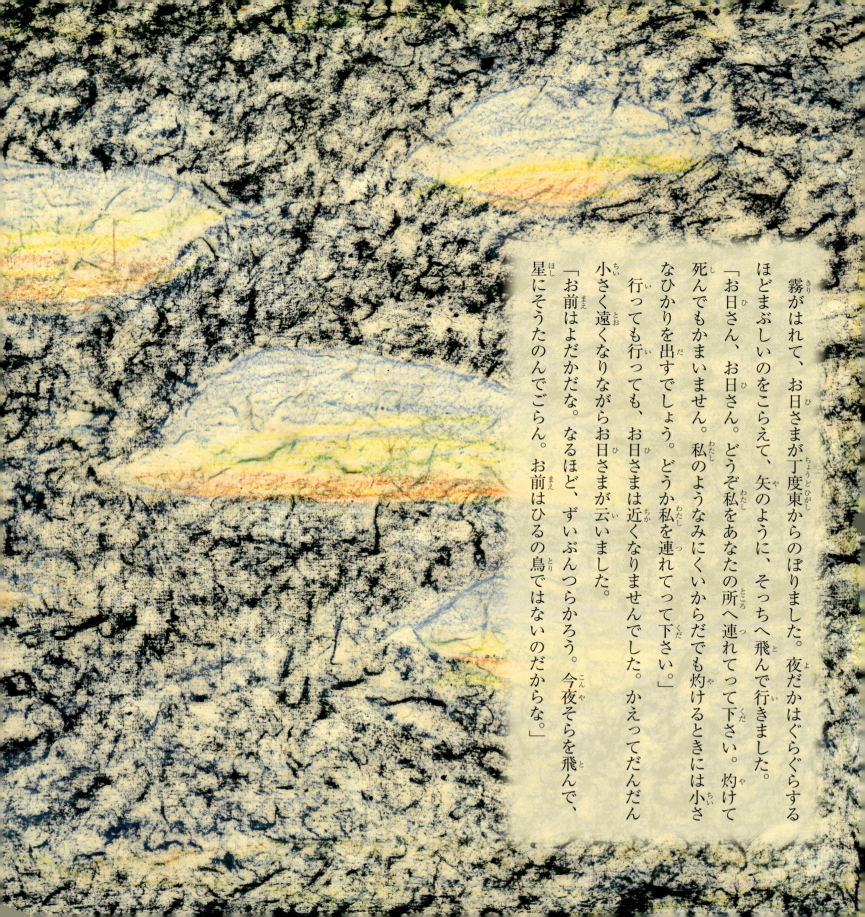

霧がはれて、お日さまが丁度東からのぼりました。夜だかはぐらぐらするほどまぶしいのをこらえて、矢のように、そっちへ飛んで行きました。
「お日さん、お日さん。どうぞ私をあなたの所へ連れてって下さい。灼けて死んでもかまいません。私のようなみにくいからだでも灼けるときには小さなひかりを出すでしょう。どうか私を連れてって下さい。」
行っても行っても、お日さまは近くなりませんでした。かえってだんだん小さく遠くなりながらお日さまが云いました。
「お前はよだかだな。なるほど、ずいぶんつらかろう。今夜そらを飛んで、星にそうたのんでごらん。お前はひるの鳥ではないのだからな。」

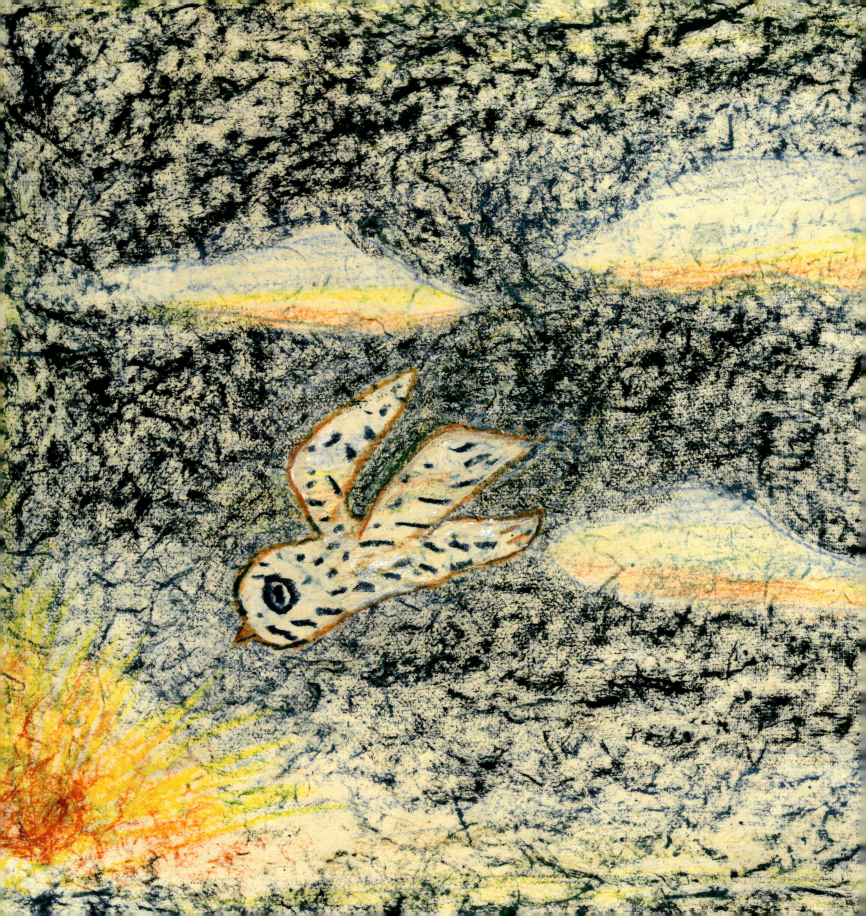

夜だかはおじぎを一つしたと思いましたが、急にぐらぐらしてとうとう野原の草の上に落ちてしまいました。そしてまるで夢を見ているようでした。からだがずうっと赤や黄の星のあいだをのぼって行ったり、どこまでも風に飛ばされたり、又鷹が来てからだをつかんだりしたようでした。つめたいものがにわかに顔に落ちました。よだかは眼をひらきました。一本の若いすすきの葉から露がしたたったのでした。もうすっかり夜になって、空は青ぐろく、一面の星がまたたいていました。

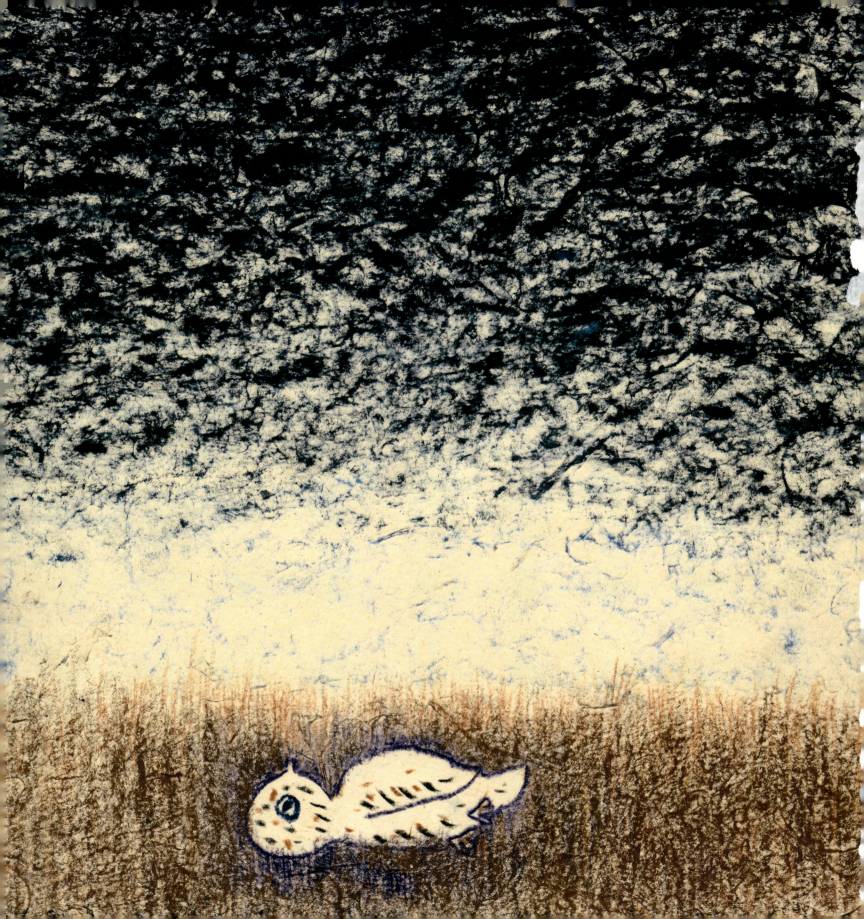

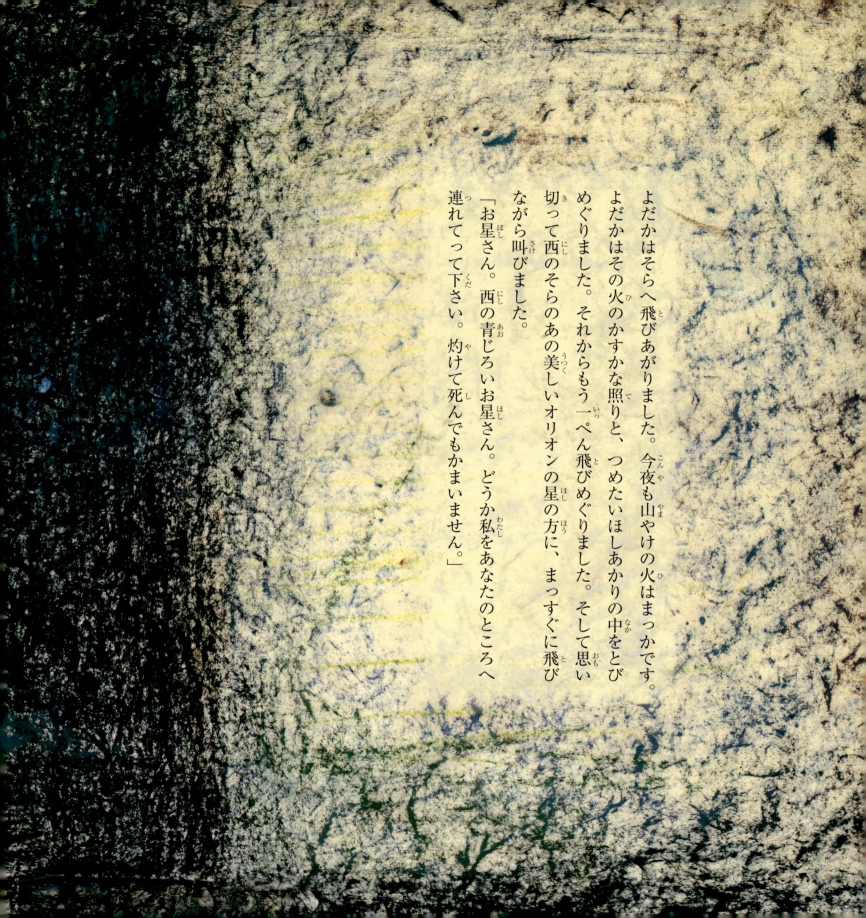

よだかはそらへ飛びあがりました。今夜も山やけの火はまっかです。よだかはその火のかすかな照りと、つめたいほしあかりの中をとびめぐりました。それからもう一ぺん飛びめぐりました。そして思い切って西のそらのあの美しいオリオンの星の方に、まっすぐに飛びながら叫びました。
「お星さん。西の青じろいお星さん。どうか私をあなたのところへ連れてって下さい。灼けて死んでもかまいません。」

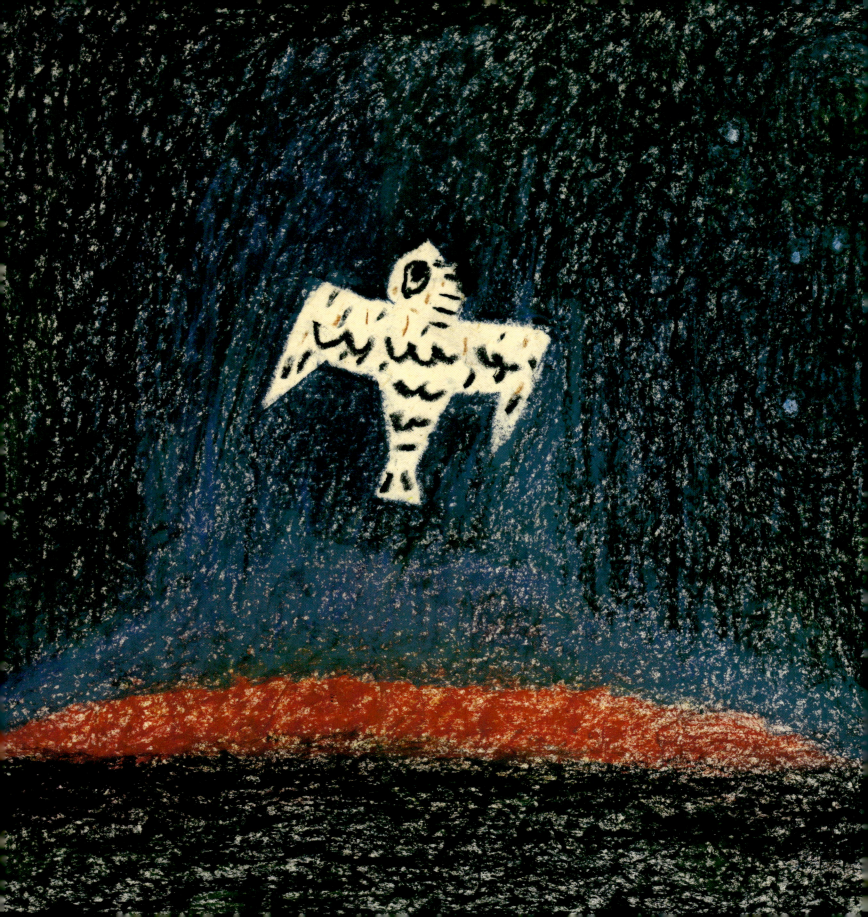

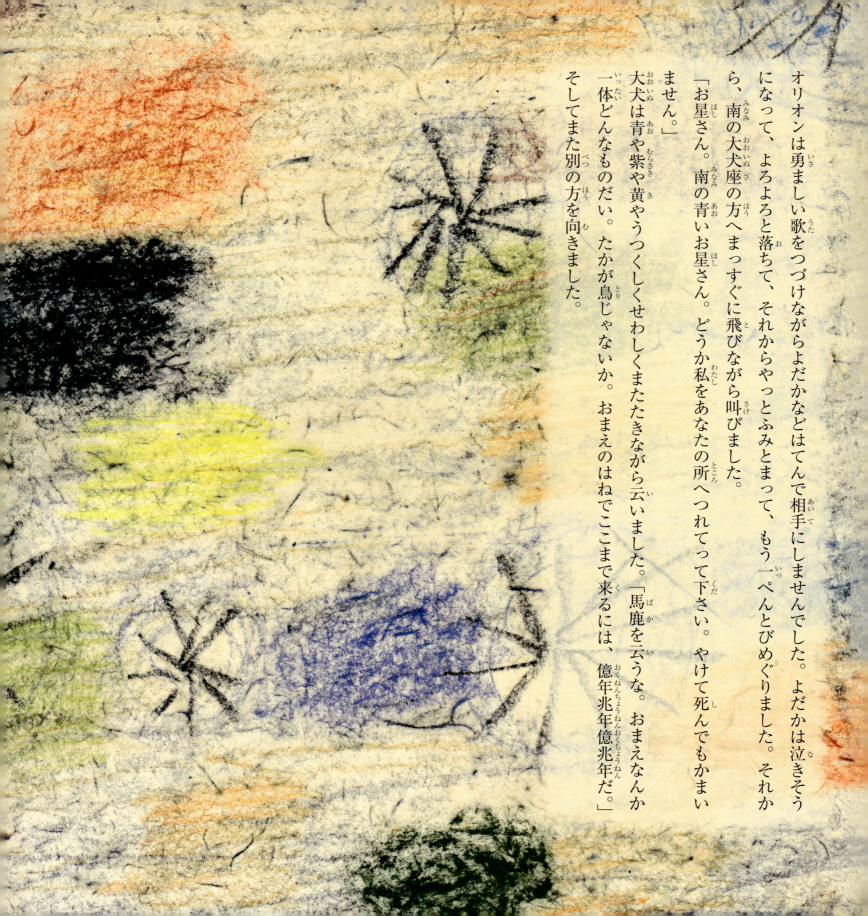

オリオンは勇ましい歌をつづけながらよだかなどはてんで相手にしませんでした。よだかは泣きそうになって、よろよろと落ちて、それからやっとふみとまって、もう一ぺんとびめぐりました。それから、南の大犬座の方へまっすぐに飛びながら叫びました。
「お星さん。南の青いお星さん。どうか私をあなたの所へつれてって下さい。やけて死んでもかまいません。」
大犬は青や紫や黄やうつくしくせわしくまたたきながら云いました。「馬鹿を云うな。おまえなんか一体どんなものだい。たかが鳥じゃないか。おまえのはねでここまで来るには、億年兆年億兆年だ。」
そしてまた別の方を向きました。

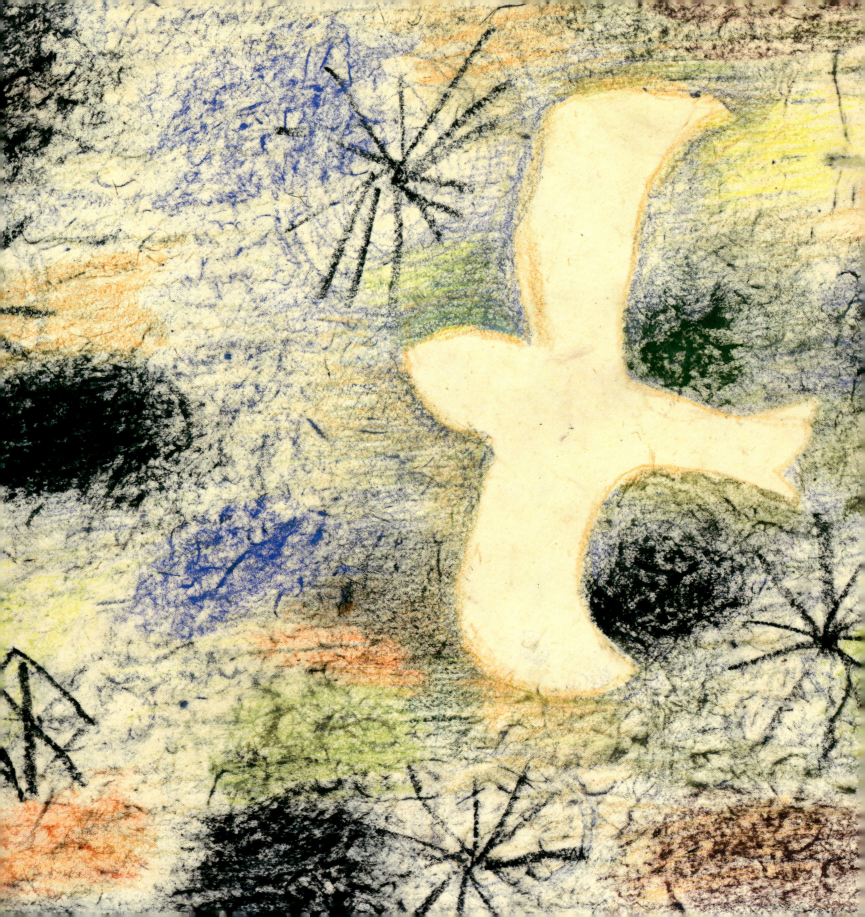

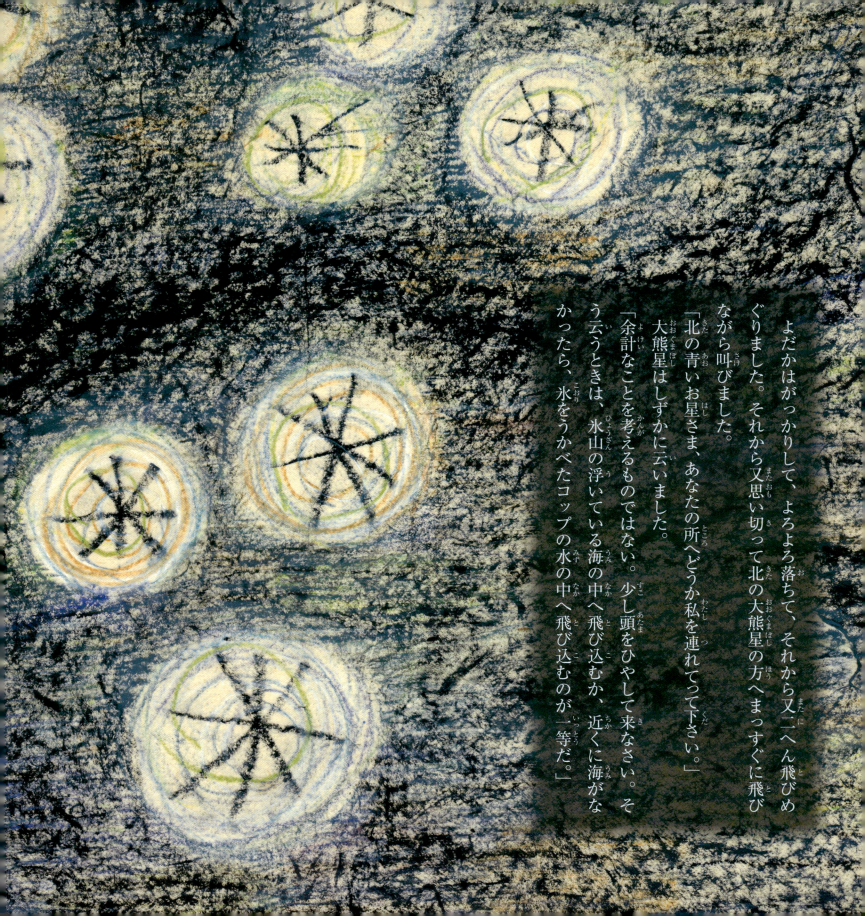

よだかはがっかりして、よろよろ落ちて、それから又二へん飛びめぐりました。それから又思い切って北の大熊星の方へまっすぐに飛びながら叫びました。
「北の青いお星さま、あなたの所へどうか私を連れてって下さい。」
大熊星はしずかに云いました。
「余計なことを考えるものではない。少し頭をひやして来なさい。そう云うときは、氷山の浮いている海の中へ飛び込むか、近くに海がなかったら、氷をうかべたコップの水の中へ飛び込むのが一等だ。」

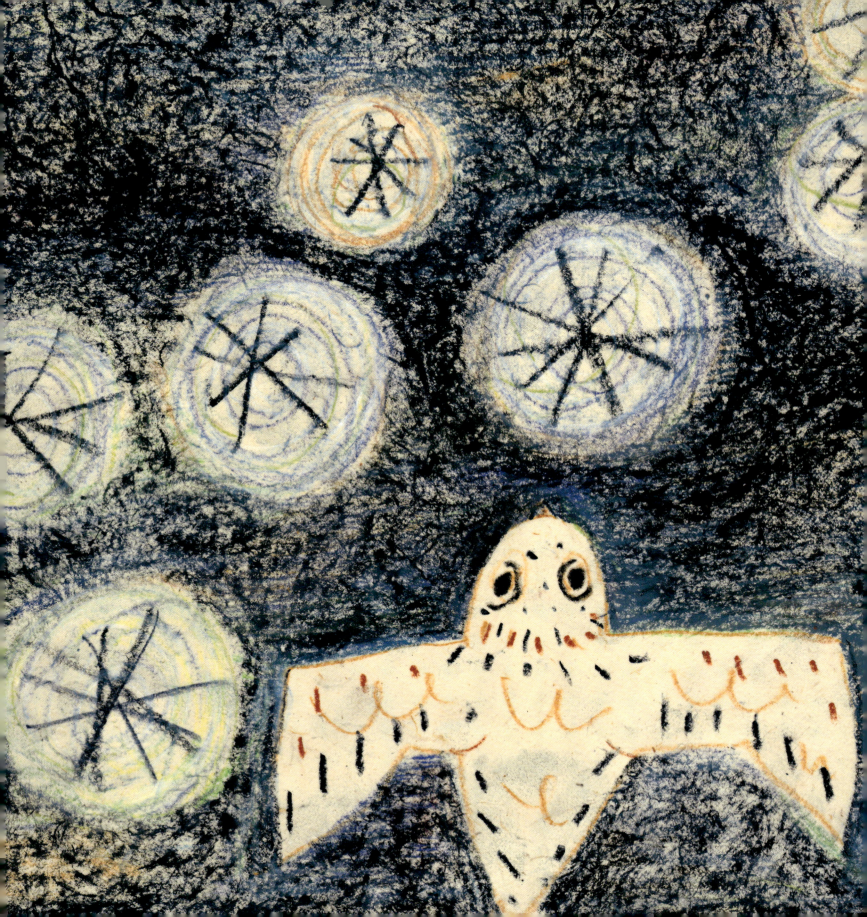

よだかはがっかりして、よろよろ落ちて、それから又、四へんそらをめぐりました。そしてもう一度、東から今のぼった天の川の向こう岸の鷲の星に叫びました。
「東の白いお星さま、どうか私をあなたの所へ連れてって下さい。やけて死んでもかまいません。」鷲は大風に云いました。
「いや、とてもとても、話にも何にもならん。星になるには、それ相応の身分でなくちゃいかん。又よほど金もいるのだ。」

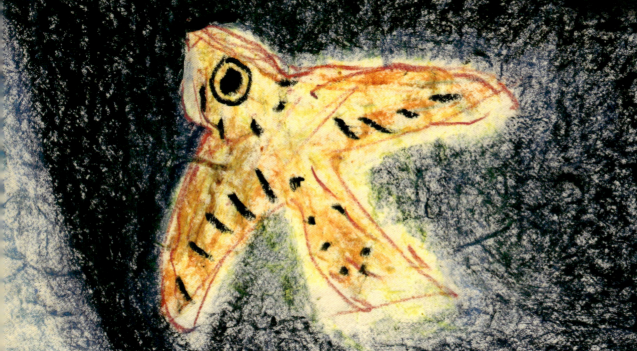

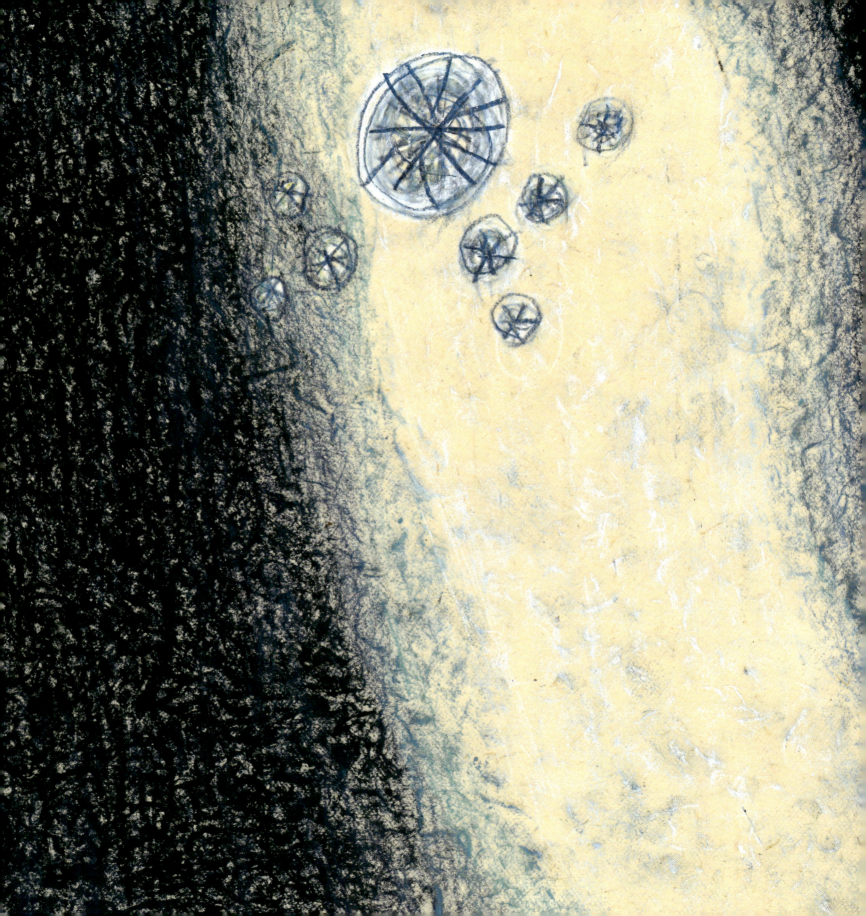

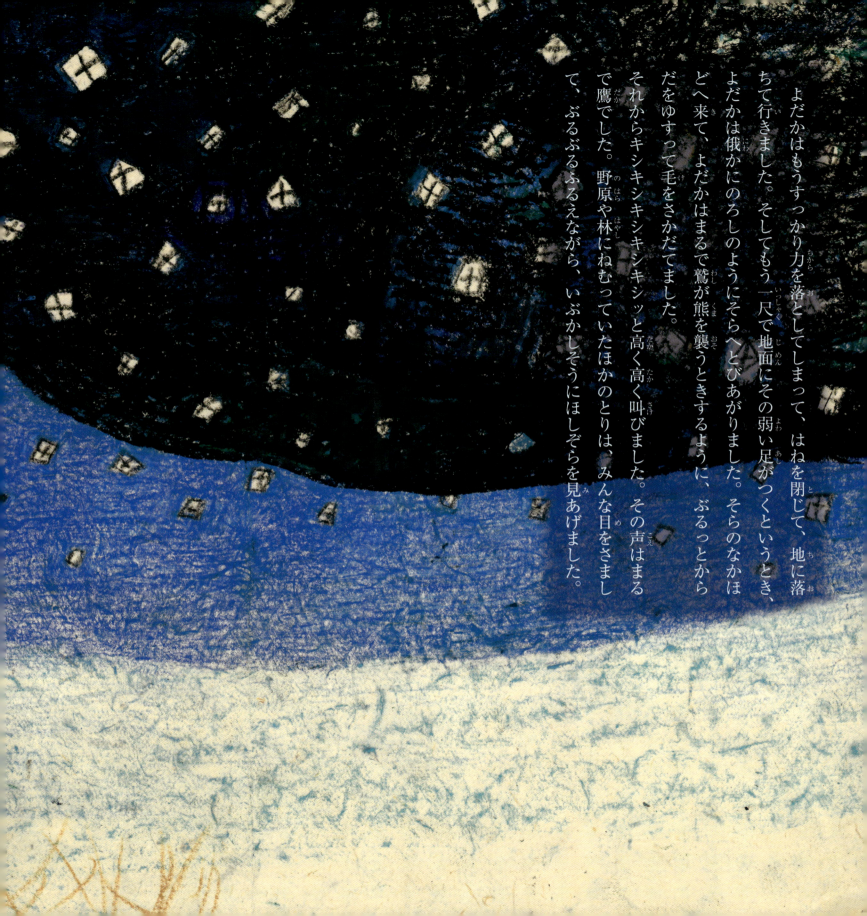

よだかはもうすっかり力を落としてしまって、はねを閉じて、地に落ちて行きました。そしてもう一尺で地面にその弱い足がつくというとき、よだかは俄かにのろしのようにそらへとびあがりました。そらのなかほどへ来て、よだかはまるで鷲が熊を襲うときするように、ぶるっとからだをゆすって毛をさかだてました。

それからキシキシキシキシッと高く高く叫びました。その声はまるで鷹でした。野原や林にねむっていたほかのとりは、みんな目をさまして、ぶるぶるふるえながら、いぶかしそうにほしぞらを見あげました。

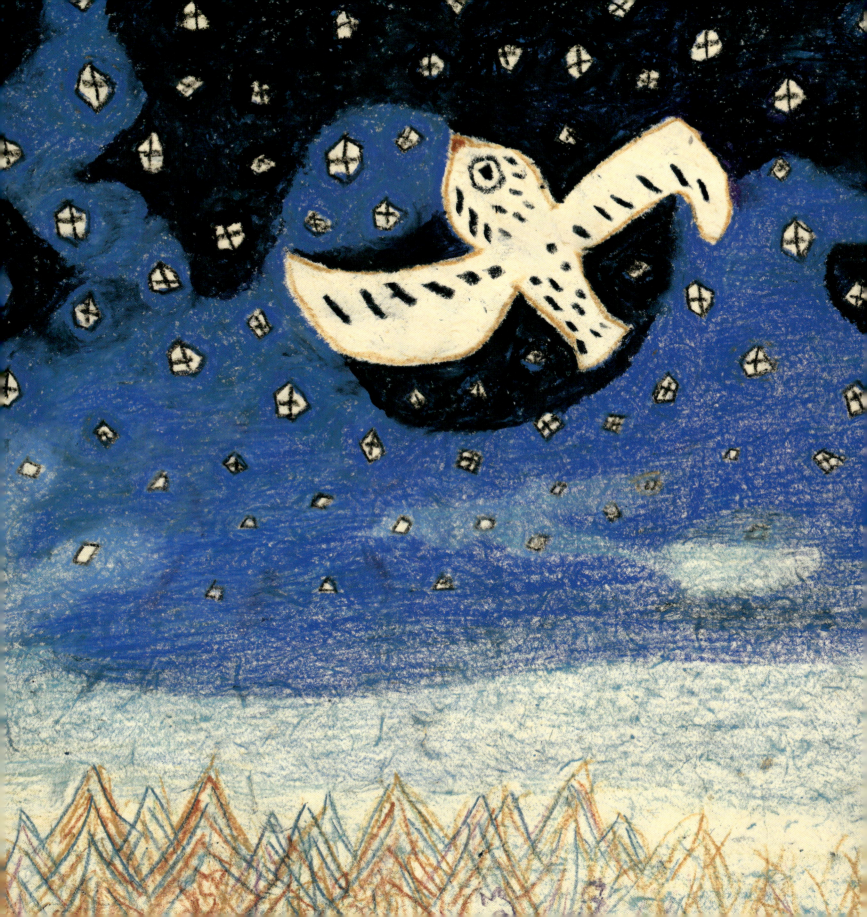

夜だかは、どこまでも、どこまでも、まっすぐに空へのぼって行きました。もう山焼けの火はたばこの吸殻のくらいにしか見えません。よだかはのぼってのぼって行きました。

寒さにいきはむねに白く凍りました。空気がうすくなった為に、はねをそれはせわしくうごかさなければなりませんでした。

それだのに、ほしの大きさは、さっきと少しも変わりません。つくいきはふいごのようです。寒さや霜がまるで剣のようによだかを刺しました。よだかははねがすっかりしびれてしまいました。そしてなみだぐんだ目をあげてもう一ぺんそらを見ました。そうです。これがよだかの最後でした。もうよだかは落ちているのか、のぼっているのか、さかさになっているのか、上を向いているのかも、わかりませんでした。ただこころもちはやすらかに、その血のついた大きなくちばしは、横にまがっては居ましたが、たしかに少しわらって居りました。

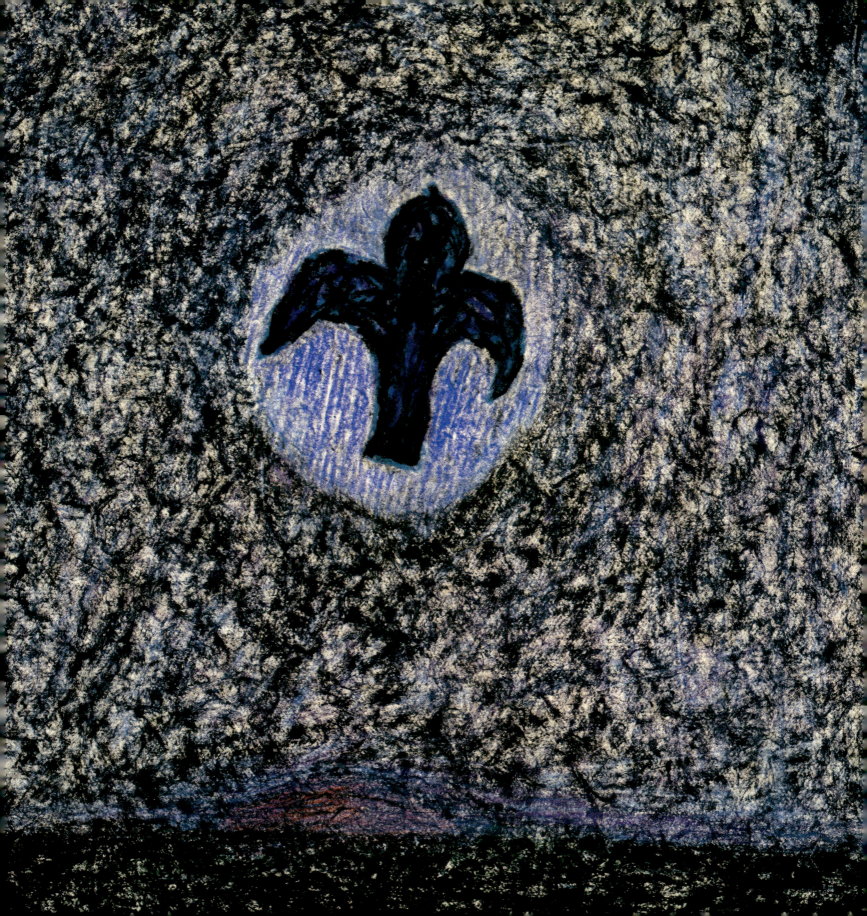

それからしばらくたってよだかははっきりまなこをひらきました。そして自分のからだがいま燐の火のような青い美しい光になって、しずかに燃えているのを見ました。すぐとなりは、カシオピア座でした。天の川の青じろいひかりが、すぐうしろになっていました。そしてよだかの星は燃えつづけました。いつまでもいつまでも燃えつづけました。今でもまだ燃えています。

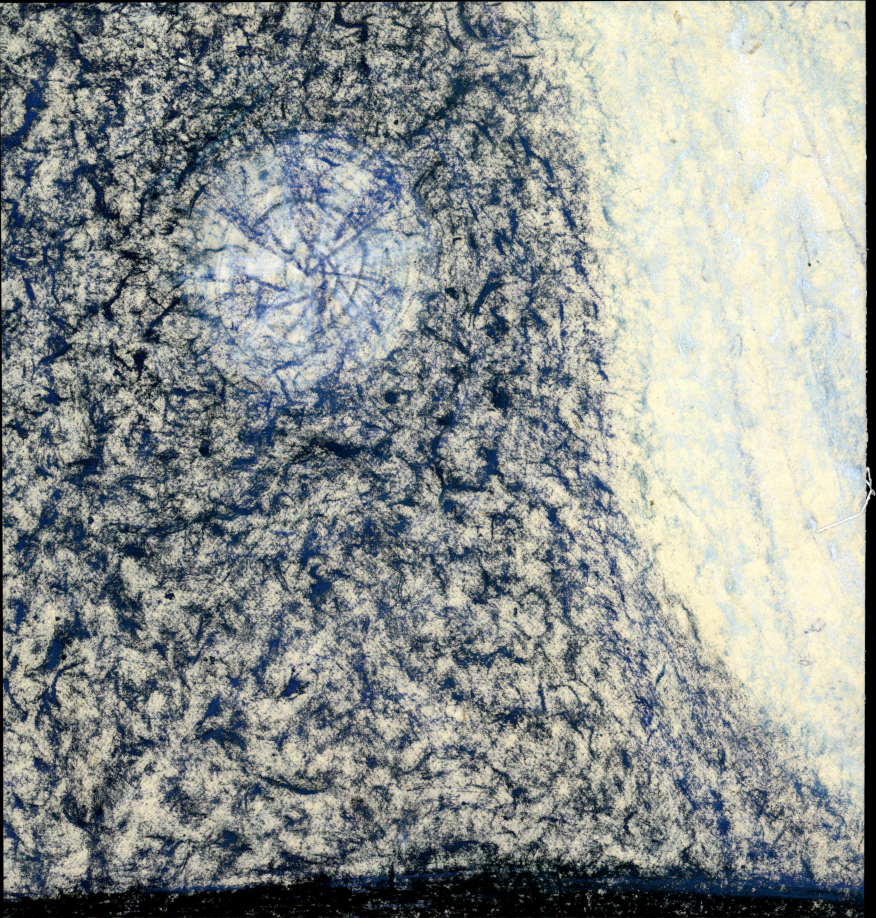

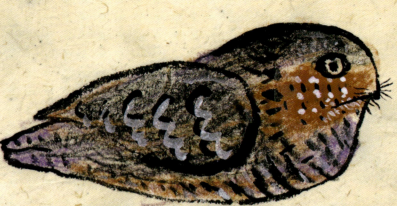

言葉の説明

[よだか]……ヨタカ。ヨタカ目（もしくはヨタカ科）の鳥。昼間は眠り、夕方から活動して、飛びながら昆虫を食べる。文中で、かわせみ（カワセミ）や蜂すずめ（ハチドリ）の兄さんと書かれているが、賢治が生きていた時代には、ヨタカとカワセミとハチドリを、すべて同じブッポウソウ目にふくむとする説もあったらしい。その後、その説は消えていたようだが、最近になって、DNA鑑定などから、ハチドリはヨタカから進化したのではないかという説がとなえられている。ちなみに鷹はタカ目であり、分類学的にヨタカとは別のグループとされている。鳥の分類については現在もさまざまな説がある。

[一間]……間というのは長さの単位。一間は約一・八メートル。

[山焼け]……山焼き。早春のころ、草をよく萌（も）えださせるために、山の枯れ草や下草を燃やすこと。

[山火事]……ここでは山焼けの火のことを、そう表現している。

[オリオン]……オリオン座のこと。

[大熊星]……大熊座のこと。

[鷲の星]……鷲座のこと。

[大風に]……おおげさに。

[一尺]……尺というのは長さの単位。一尺は約三〇センチメートル。

[ふいご]……風を送る道具。

[まな こ]……目のこと。

[カシオピア座]……カシオペア座。W型に並んだ星座で、北斗七星とともに、北極星をみつけるための目印になる。

●本文について
本書は『新校本 宮沢賢治全集』（筑摩書房）を底本としております。なお原文の旧字、旧仮名、および送り仮名に関しては、原則として現代の表記を使用しています。文中の句読点、漢字・仮名の統一および不統一は、原則として原文に従いましたが、読みやすさを考慮して、読点を足した箇所があります。

絵・ささめやゆき

一九四三年、東京生まれ。二五歳の時に、初めて絵を描きはじめた。一九七〇年にパリに渡り、翌年ニューヨークへ。一九七二年に再びパリに戻り、シェルブール美術学校に通い、一年間ただひたすら絵を描き続ける。一九七三年に帰国。一九八五年にベルギー・ドメルホフ国際版画コンクールにて銀賞受賞。一九八八年にスイス・グレンヘン国際版画展招待作品を出品。その後も日本国内だけでなく、一九九五年にリトアニアのヴィリニュスで、二〇〇三年にアメリカのサンフランシスコで個展を開く。

一九九五年に、雑誌『月刊MOE』誌上で発表した『ガドルフの百合』(宮沢賢治／作 偕成社)で小学館絵画賞受賞。一九九九年に『真幸くあらば』(小嵐九八郎／作 講談社)他の作品で講談社出版文化賞さしえ賞受賞。二〇〇二年に絵本『あしたうちにねこがくるの』(石津ちひろ／文 講談社)で日本絵本賞受賞。

多くの絵本、挿画、芝居ポスターなどの他、イタリア滞在中のスケッチをまとめた『イタリアの道』(講談社)や、画集『LE METEQUE 異国の砂』(工藤有為子／詩 ハモニカブックス)があり、エッセイ集に『ほんとうらしく うそらしく』(筑摩書房)、『十四分の一の月』(幻戯書房)などがある。

よだかの星

作／宮沢賢治
絵／ささめやゆき

ルビ監修／天沢退二郎
編集／松田素子　(編集協力／永山綾)
デザイン／タカハシデザイン室
印刷・製本／丸山印刷株式会社
発行日／初版第1刷 2008年10月17日
　　　　　第3刷 2022年9月28日
発行者／木村皓一　発行所／三起商行株式会社
〒581-8505 大阪府八尾市若林町1-76-2
電話 0120-645-605

落丁・乱丁本はお取り替えいたします。
本書の一部あるいは全部を無断で複写(コピー)することは、著作権法上の例外を除き禁じられています。

40p 26cm×25cm ©2008 Yuki SASAMEYA
Printed in Japan ISBN978-4-89588-117-3 C8793